INVENTAIRE
V 16532

V

L'AQUARELLE,

OU LES

Fleurs peintes d'après la méthode de M. Redouté,

PAR A. PASCAL,

SON ÉLÈVE.

TRAITÉ ENTIÈREMENT INÉDIT,

CONTENANT

DES NOTIONS DE BOTANIQUE A L'USAGE DES PERSONNES QUI PEIGNENT LES FLEURS ;
LA PRÉPARATION ET LA COMPOSITION DES COULEURS ; LE DESSIN ET LA PEINTURE DES FLEURS D'APRÈS DES MODÈLES
LE DESSIN, LA PEINTURE ET LA COMPOSITION D'APRÈS NATURE ;

SUIVI

D'UN APERÇU SUR LA MANIÈRE DE PEINDRE LE PAYSAGE.

La peinture à l'aquarelle n'a jamais été démontrée d'après des règles fixes ; chaque artiste ne suit ordinairement que ses inspirations dans la méthode qu'il emploie.

Plusieurs traités ont été déjà publiés ; les uns peuvent être considérés comme des entreprises de librairie ; les autres annoncent plutôt les intentions que l'expérience de leurs auteurs. Il existe cependant une méthode pour peindre les fleurs dont cinquante ans de succès et sept ou huit mille aquarelles prouvent l'excellence et la fécondité ; c'est celle de M. Redouté. Un de ses élèves, M. A. Pascal, qui a déjà mis le public à même de juger comment il avait su profiter des leçons de son maître, publie sous le titre que nous donnons les observations qu'il a recueillies au cours de ce savant professeur. L'auteur y a joint les réflexions que lui a suggérées son expérience.

Nous espérons que tout le monde appréciera ce traité clair, facile et méthodique, qui permettra même aux personnes étrangères à la peinture d'obtenir promptement des résultats satisfaisants et de se livrer à l'occupation la plus agréable que l'on puisse se proposer.

L'ouvrage, d'un joli format in-quarto, contient sept planches, dont quatre coloriées avec le plus grand soin. Ces modèles, d'une difficulté progressive, démontrent l'emploi des différentes couleurs d'après la méthode.

Prix : 9 francs.

CHEZ CLÉMENT, Md D'ESTAMPES, ÉDITEUR DES FLEURS DE M. PASCAL,
QUAI VOLTAIRE, 1, ET BOULEVART DE LA MADELEINE, 5.
ET CHEZ TOUS LES MARCHANDS D'ESTAMPES ET DE COULEURS.

IMPRIMERIE DE BOURGOGNE ET MARTINET, RUE DU COLOMBIER, 30.

16532

L'AQUARELLE,

ou

LES FLEURS PEINTES

D'APRÈS LA MÉTHODE DE M. REDOUTÉ.

IMPRIMERIE DE BOURGOGNE ET MARTINET,
RUE DU COLOMBIER, 50.

L'AQUARELLE,

OU

LES FLEURS PEINTES

D'APRÈS LA MÉTHODE DE M. REDOUTÉ;

PAR A. PASCAL,

SON ÉLÈVE.

TRAITÉ ENTIÈREMENT INÉDIT,

CONTENANT

DES NOTIONS DE BOTANIQUE A L'USAGE DES PERSONNES QUI PEIGNENT LES FLEURS;
LE DESSIN ET LA PEINTURE DES FLEURS D'APRÈS DES MODÈLES; LE DESSIN, LA PEINTURE
ET LA COMPOSITION DAPRÈS NATURE;

SUIVI

D'UN APERÇU SUR LA MANIÈRE DE PEINDRE LE PAYSAGE.

PARIS,

CLÉMENT, ÉDITEUR MARCHAND D'ESTAMPES,

QUAI VOLTAIRE, I, ET BOULEVART DE LA MADELEINE, 3,

SE TROUVE AUSSI CHEZ TOUS LES MARCHANDS D'ESTAMPES ET DE COULEURS.

1837.

Ce traité ne contenant que trois modèles suffisants pour la démonstration de la méthode, je me propose de publier conjointement avec l'éditeur une suite de fleurs élémentaires qui pourront s'adapter à l'ouvrage, et se vendront par feuilles détachées.

DISCOURS PRÉLIMINAIRE.

L'Aquarelle a pris depuis quelques années un tel développement, que l'on peut dire de ce genre de peinture qu'il s'est popularisé. Il est bien peu de villes où quelque amateur, s'il n'a l'ambition de se former un cabinet d'aquarelles, n'ait au moins le désir de composer un album et d'y contribuer par son talent. Elle est considérée par les dames non seulement comme un complément d'éducation qu'il n'est pas permis d'ignorer, mais encore comme l'occupation la plus agréable qui puisse distraire les loisirs d'une vie sédentaire.

Dans un moindre cadre, elle renferme tous les agréments et presque les avantages de la peinture à l'huile.

Comme elle embrasse tous les genres, elle est accessible à toutes les intelligences, à tous ceux qui aiment à voir, à sentir et à exprimer leurs sensations.

L'étude du dessin et de la peinture fournit à l'imagination un aliment inépuisable dans le spectacle de la nature : la forme d'un nuage, le port d'un arbre, une fleur balancée sur sa tige, rien ne reste indifférent à qui sait considérer en artiste ; tout devient un motif de sensations d'autant plus faciles à éprouver, que l'œil en est le premier interprète, et que l'esprit n'attend pas pour s'en rendre compte de les avoir formulées par l'expression.

Quel que soit jusqu'à ce jour le succès de l'aquarelle, cette faculté de voir et de sentir la nature est bien plus générale que l'aptitude à la rendre

par le moyen de la peinture; cette différence ne peut provenir que de l'absence de méthodes sûres et éprouvées.

On peut dire que l'aquarelle est de création moderne; les anciens peintres connaissaient cette manière de peindre sans y attacher d'importance; ils s'en servaient, plutôt pour jeter sur le papier de légères esquisses et des projets de tableaux, que pour en faire l'objet d'une étude particulière. Le défaut de couleurs préparées pour ce genre de peinture fut peut-être pour les artistes la cause de leur indifférence; car tous ceux qui auraient pu peindre ainsi n'employaient que la gouache, qui insensiblement fit place à l'aquarelle proprement dite.

Les premiers peintres de fleurs à l'aquarelle adoptèrent la manière des peintres en miniatures, comme on en peut juger d'après les dessins conservés à la bibliothèque du Jardin-du-Roi. M. *Redouté*, par ses nombreux travaux, donna de l'importance à ce genre de peinture; d'autres artistes, distingués dans des genres différents, qui s'y livrèrent exclusivement ou en partie, firent sentir toutes les ressources que l'on pouvait en tirer, et y attachèrent un mérite réel par des productions où la composition et la couleur peuvent rivaliser avec des tableaux peints à l'huile.

Tous les genres appartiennent à l'aquarelle : le portrait, la figure, le paysage; mais les fleurs surtout semblent réclamer la première place; leurs brillantes couleurs ne peuvent réellement se rendre que par son moyen; leurs proportions permettent de les peindre de grosseur naturelle, et la promptitude d'exécution de prendre la nature sur le fait.

La peinture des fleurs peut avoir trois destinations : elle est d'une application immédiate à l'industrie, elle sert à la démonstration de la botanique, et elle est considérée comme objet d'art prise d'une manière absolue.

Dans le premier cas, c'est une affaire de goût et d'imagination.

Pour les planches d'histoire naturelle, la correction et l'exactitude sont de première nécessité; tout doit être vrai, depuis le port de la plante jusqu'à la dentelure des feuilles; chaque plante doit porter non seulement le

caractère générique, mais encore le caractère différentiel qui la distingue des espèces les plus rapprochées dans le même genre.

Pour produire des compositions ou des tableaux de fleurs, il faut connaître toutes les ressources de la peinture, et posséder en partie les qualités que l'on exige d'un artiste.

Je n'envisagerai la peinture des fleurs que sous ces deux derniers points de vue, persuadé que, quand on saura les peindre avec quelque habileté, on pourra faire des dessins pour toutes destinations.

Toutes les observations contenues dans ce Traité sont fondées sur la pratique et l'expérience; quelques détails pourront paraître fastidieux à qui connaît déjà la peinture, je pense qu'ils ne seront pas indifférents aux personnes qui commencent, ou qui n'ont aucune notion de la méthode : cette méthode est celle de M. *Redouté*, telle qu'il l'enseigne au Jardin-du-Roi. Tout le monde connaît les admirables productions de cet artiste distingué, qui doit être regardé comme le père de l'école moderne de peinture pour les fleurs. Tous les naturalistes savent de quelle importance sont ses travaux pour les progrès et la gloire de la botanique; je dirai seulement, pour les personnes qui ne le connaissent pas personnellement, que son honorable caractère est à la hauteur de son talent, et qu'à l'âge de soixante-dix-huit ans il conserve la vigueur, le génie, et la précieuse fécondité qui ont illustré cette longue carrière.

NOTIONS DE BOTANIQUE

A L'USAGE DES PERSONNES QUI PEIGNENT LES FLEURS.

La Botanique est la science qui a pour objet la connaissance des végétaux; elle se divise en deux parties : dans l'une est comprise la nomenclature des différentes parties des plantes; la seconde se compose de la classification des plantes d'après les systèmes et méthodes adoptés.

L'étude de la Botanique se rattache naturellement à la peinture des fleurs. J'inviterai toutes les personnes qui veulent étudier sérieusement les fleurs à prendre connaissance au moins des éléments de cette science dans les ouvrages qui en traitent spécialement. Je me borne ici à donner les noms de quelques parties des plantes indispensables pour l'intelligence de ce traité, et à faire connaître leur importance relative dans la peinture des fleurs.

Le nom d'une plante est moins important en peinture, et même en botanique, que la connaissance des différents caractères de cette plante. Rien n'est arbitraire dans la représentation des végétaux; l'omission de certaine partie serait plus choquante que la suppression du nez ou des yeux dans une figure, puisqu'on pourrait omettre le sexe de cette plante.

Je prends pour premier exemple le lys, dont toutes les parties sont bien apparentes.

DE LA FLEUR.

Les six feuilles blanches qui forment la fleur du lys, prises ensemble, se nomment la *corolle*; chacune, en particulier, se nomme un *pétale*.

Dans l'intérieur de la fleur on aperçoit une espèce de colonne verte, c'est le *pistil*; autour de cette colonne il s'en trouve six autres plus petites : ce sont les *étamines*.

L'étamine est composée du *filet* à l'extrémité duquel on voit une tête que l'on nomme *anthère*, et d'où s'échappe une poussière qui prend le nom de *pollen* ; la tête qui termine le pistil se nomme *stygmate*, et la partie verte qui la soutient *style*.

Les étamines représentent l'organe mâle de la plante, comme le pistil représente l'organe femelle. Ce sont les parties les plus importantes de la fleur ; en peinture, il est essentiel de les rendre exactement au même nombre et en même proportion, puisque tout un système de classification est basé sur leur nombre, leur proportion, ou leur disposition. Si, dans la représentation d'un lys, vous omettiez une étamine, ce ne serait plus un lys ; et si par hasard ou par accident il arrivait qu'il n'y en eût que cinq, ce serait une erreur qu'il faudrait corriger. Je dois dire que le nombre des étamines n'est déterminé que jusqu'à douze ; au-delà, comme dans la rose et le pavot, leur nombre est indifférent.

La corolle, ainsi que je l'ai dit, se compose des pétales. Dans la rose (1) ils sont au nombre de cinq ; mais beaucoup de fleurs ont leur corolle d'une seule pièce, comme les liserons et les campanules ou clochettes. Dans ce cas, on dit que la corolle est *monopétale*, et dans l'autre qu'elle est *polypétale*.

Dans la rose on distingue encore une partie qui manque totalement dans le lys, c'est ce renflement vert qui se trouve placé sous la fleur et qui se divise en cinq pièces : c'est le *calice* de la fleur. Dans le narcisse et dans un grand nombre de liliacées, le calice ou la partie qui en tient lieu se nomme *spathe* ; c'est cette gaîne membraneuse qui embrasse les pédoncules des fleurs.

D'après ce que je viens de dire, une fleur complète doit donc se composer du calice, de la corolle, du pistil et des étamines. Outre ces parties constituantes de la fleur, on remarque quelquefois une partie supplémentaire, comme dans le narcisse, la coupe qui se trouve au centre de chaque fleur : c'est ce que l'on nomme un *nectaire*. Dans la capucine et la violette, un pétale se termine par une pointe aiguë ou arrondie : c'est un *éperon*.

DE LA TIGE.

La tige qui supporte la fleur se nomme *pédoncule* ; lorsqu'elle part directement de la racine, sans feuille ni division, comme le pissenlit, c'est une *hampe*.

(1) En botanique on ne peut étudier que sur des fleurs simples.

La disposition des fleurs sur les tiges prend différentes dénominations :

C'est un *épi*, lorsqu'elles sont serrées sur la longueur du pédoncule, comme le blé ;

C'est une *grappe*, lorsqu'elles sont pendantes et moins serrées que dans l'épi, comme le groseiller ;

C'est un *thyrse* dans le marronnier et le lilas ; une *panicule*, lorsqu'elles présentent l'aspect d'un balai, comme le sommet du maïs ; un *corymbe*, lorsqu'elles forment un bouquet ; une *ombelle*, quand elles partent du même point et viennent former une surface horizontale, comme la carotte, le cerfeuil, etc. ; un *verticille*, lorsqu'elles sont disposées en anneau autour de la tige, comme l'ortie blanche.

La tige a souvent des *épines*. On ne doit appeler de ce nom que celles qui sont adhérentes au bois de la tige et qui ne peuvent s'en détacher ; lorsqu'on peut les enlever sans endommager le pédoncule, ce sont des *aiguillons* : ainsi, quoi qu'en disent les poètes, la rose a des aiguillons et non pas des épines.

DES FEUILLES.

Jusqu'à présent voilà bien des mots ; je ne donne que ceux qui me paraissent indispensables aux peintres de fleurs, j'en omets beaucoup, et on me tiendra compte de cette omission, quand on saura que les feuilles peuvent avoir cent vingt-quatre dénominations différentes suivant leur forme, leur position ou leur division ; il est indifférent de les connaître toutes lorsqu'on n'a pas de description à faire, le mot explicatif suffit toujours pour s'en former une idée. On devine facilement ce que c'est qu'une feuille ronde, ovale, en cœur, sagittée ou en fer de flèche, palmée ou en forme de main, digitée ou en forme de doigts, comme le marronnier d'Inde et le chanvre ; on se figure ce que doit être une feuille cotonneuse, velue, raboteuse ou scabre, luisante ou glabre, plissée, ondée, dentée, crénelée, etc., etc.

Je dirai seulement qu'elles prennent le nom de *radicales*, lorsqu'elles partent de la racine ; elles sont simples dans la violette et composées dans le rosier ; le pied qui les supporte se nomme *pétiole* ; le point où elles s'attachent sur la tige et d'où naissent le plus souvent les pédoncules des fleurs, se nomme l'*aisselle* de la feuille. Si la feuille n'avait pas de pétiole, et qu'elle s'attachât immédiatement à la tige, on dirait qu'elle est *sessile* ; dans le cas contraire, qu'elle est *pétiolée*. Souvent à la base des feuilles il se trouve des appendices ou membranes foliacées, ce sont des *stipules* : on peut en voir un exemple dans le rosier. Quelquefois les feuilles se terminent

par un filament, comme dans le pois, c'est ce que l'on nomme des *vrilles* ; la vigne a aussi des vrilles disposées différemment.

Une feuille d'une forme et d'une couleur particulière accompagne la fleur sur plusieurs plantes, c'est une *bractée;* on peut en voir un exemple dans la feuille jaunâtre qui est réunie à la fleur de tilleul. Les deux petites folioles qui se trouvent sur le pédoncule de la violette sont aussi des bractées.

Ce qu'il est important de connaître, c'est la position des feuilles sur les tiges qui est invariable pour chaque espèce; elles sont *alternes*, ou *opposées*, ou *verticillées*, ou *éparses*.

Alternes, lorsqu'elles sont disposées alternativement par degrés le long de la tige ;

Opposées, c'est-à-dire deux feuilles qui se trouvent l'une vis-à-vis de l'autre, la tige entre deux ;

Verticillées, quand elles sont disposées en anneau autour de la tige.

Il n'est pas permis d'intervertir cette disposition naturelle des feuilles, sans dénaturer complètement la plante. Une observation à faire sur les feuilles opposées, c'est qu'elles le sont toujours en croix; les deux feuilles opposées supérieures le seront en sens contraire aux deux feuilles inférieures, comme dans la pervenche ou l'œillet, etc. C'est un inconvénient en Peinture, parce que deux feuilles se présentent alternativement en raccourci, mais il faut s'y soumettre.

DU FRUIT.

A la fleur succède un fruit qui prend différents noms suivant sa nature ou son enveloppe. Ce sera une *capsule*, pour le pavot; une *coque*, pour le châtaignier; une *silique*, pour la giroflée; une *gousse*, pour le pois ou le haricot; une *drupe*, pour la prune et les fruits à noyaux; une *pomme*, pour les fruits à pepins; une *baie*, pour le groseiller et la fraise ; un *cône*, pour le pin.

La graine est quelquefois nue et sans enveloppe ; d'autres fois elle est surmontée d'une *aigrette*, comme dans le pissenlit, ou la réunion des aigrettes forme cette tête sphérique qui s'envole au moindre souffle.

DES FLEURS COMPOSÉES.

D'après tout ce que je viens de dire, on peut se former une idée d'une fleur quelconque; cependant à la vue d'une reine-marguerite, d'un souci ou d'un dahlia, on serait fort embarrassé d'en analyser les différentes parties. Je crois même que les personnes qui n'ont aucune connaissance en Botanique seront étonnées d'apprendre que la reine-marguerite n'est pas une fleur, mais une réunion de plus de cent fleurs, c'est-à-dire qu'il y a autant de fleurs complètes qu'il se trouve de languettes autour de la fleur et de grains à l'intérieur. En effet, qu'on arrache une de ces languettes qui se nomment *demi-fleurons*, on reconnaîtra que c'est une corolle monopétale puisqu'elle est d'une seule pièce ; on trouvera à sa base qui forme un petit tuyau des étamines réunies au nombre de cinq, un pistil, enfin tout ce qui constitue une fleur parfaite ; les petits tuyaux qui forment le centre contiennent également des étamines et un pistil, et on les nomme *fleurons* pour les distinguer des premiers qui se développent en languettes. La reine-marguerite et toutes les fleurs qui ont un calice commun pour un grand nombre de fleurons sont des fleurs *composées* : si elles ne sont composées que de demi-fleurons, on les appellera semi-flosculeuses, et flosculeuses quand elles ne contiennent que des fleurons; elles prendront le nom de radiées si elles ont des fleurons au centre et des demi-fleurons à la circonférence.

Toute cette nomenclature est bien insuffisante pour ceux qui voudraient étudier la Botanique. Je ne dirai rien des termes adoptés pour l'anatomie et la physiologie végétales, parce que mon intention n'est pas de faire un traité de Botanique ; j'ai voulu donner seulement les noms des différentes parties des plantes qui se présentent le plus souvent aux yeux de ceux qui les peignent.

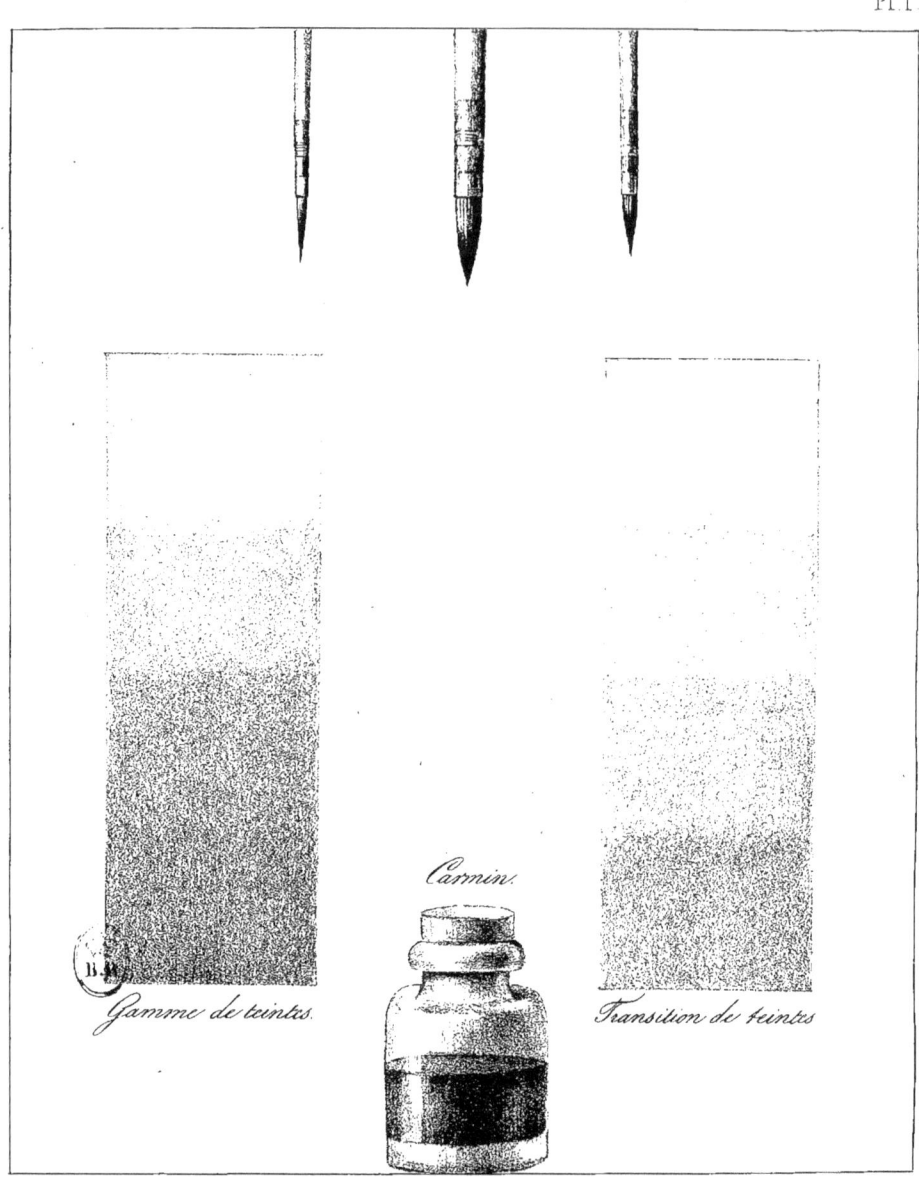

L'AQUARELLE.

L'Aquarelle est une peinture à l'eau qui exige cependant une définition particulière.

On peut peindre de trois manières en délayant les couleurs avec de l'eau.

La première par droit d'ancienneté est la gouache, genre de peinture à peu près abandonné, et dont on retrouve les premiers exemples dans les anciens manuscrits enrichis de figures et d'ornements. Pour cette manière de peindre, les couleurs sont préparées liquides, crémeuses, mélangées le plus souvent de blanc, en sorte qu'elles puissent couvrir entièrement le fond (papier ou vélin) sur lequel on peint.

La seconde est celle des peintres en miniature ; les couleurs alors sèches sont disposées par ordre sur une palette ; on les délaie légèrement avec un pinceau humide, et on peint par touches et pointillé.

La troisième est l'aquarelle proprement dite, c'est-à-dire peinture avec de l'eau colorée : celle-ci est la nôtre. Les différentes teintes dont on a besoin se préparent toutes liquides, coulantes sur une palette, en sorte que le pinceau puisse se gorger de couleur qu'il dépose sur le papier. Une teinte plus légère ne se fait pas en prenant moins de couleur au pinceau, mais bien parce qu'on l'aura préparée telle sur la palette.

Quelque distinctes que soient ces trois manières, elles ont cependant beaucoup d'analogie, et se confondent, sinon comme règle, au moins par exception.

DU PAPIER ET VÉLIN.

On peint les fleurs sur du vélin (parchemin-vélin), de la carte et du papier. Le premier est sans contredit préférable; cependant avant de s'en servir on attendra d'avoir acquis quelque expérience. Le papier et le vélin doivent être tendus sur un carton.

Pour tendre le papier on le mouille à l'envers (1), et on l'étend sur un carton; puis, avec la colle à bouche, on fixe d'abord le milieu de chaque côté, ensuite les angles, et enfin on colle les intervalles; il est plus prompt et plus facile de se servir d'un stirator.

On choisira de préférence un papier fin, lisse et bien collé, c'est-à-dire un peu sec : un papier spongieux absorbe trop promptement les couleurs, qui perdent alors leur fraîcheur et leur transparence.

Pour coller le vélin, on l'étend sur un linge blanc, et on le mouille plusieurs fois successivement, jusqu'à ce qu'il n'offre plus de résistance, ensuite on applique dessus le carton déjà couvert de papier blanc, et on relève les bords du vélin qui dépassent le carton, en les collant de suite avec la colle de pâte (2).

DES PALETTES.

Les palettes, dont le nombre est illimité, seront en ivoire, en porcelaine ou faïence, unies, sans cases ni godets.

DES PINCEAUX.

Trois pinceaux sont nécessaires; ils doivent être choisis avec soin; ceux qui offrent le plus de poils sous le même volume, et qui forment la pointe après avoir été plongés dans l'eau, sont les meilleurs.

Le premier (3), c'est-à-dire le plus petit, sert à ébaucher.

(1) L'envers et l'endroit du papier se reconnaissent aux caractères imprimés par le fabricant.
(2) On trouve chez tous les marchands de couleurs des papiers et vélins tendus.
(3) Voyez la planche I^{re}.

Le second sert à finir, à modeler la fleur, enfin à faire tous les détails.

Le troisième est employé pour repiquer, accentuer les moindres détails, et donner des hachures telles qu'on les ferait au crayon.

Outre ces trois pinceaux, il est utile d'en avoir un quatrième, plus gros, qui sert à mélanger les couleurs sur la palette, quoique souvent il soit convenable de se servir du doigt.

DES COULEURS.

On a multiplié à l'infini les couleurs préparées pour l'aquarelle ; leur nombre s'élève à près d'un cent ; la plupart ne s'emploieraient que difficilement par notre méthode. Je retrancherai les ocres, presque toutes les terres, et enfin celles qui sont trop compactes pour se réduire en eau colorée.

COULEURS
POUR PEINDRE LES FLEURS.

Indigo.	Gomme-gutte.
Bleu de Prusse.	Jaune indien.
Outremer.	Carmin.
Cobalt.	Safran.
Sépia.	Terre de Sienne naturelle.
Encre de Chine.	Blanc.
Terre de Sienne brûlée.	Vermillon.

COULEURS SUPPLÉMENTAIRES
CONVENABLES POUR LES FLEURS ET LE PAYSAGE.

Laque jaune.	Rouge de Perse.
Laque carminée.	Pierre de fiel.
Sang-dragon.	Sépia colorée.
Vert de vessie.	Teinte neutre.

Toutes ces couleurs sont en tablettes, le safran et le carmin exceptés.

Le blanc et le vermillon ne sont ici que comme complément, leur usage étant tout-à-fait exceptionnel.

Le safran (1) n'est autre chose que les pistils des fleurs de safran que vendent les pharmaciens; on le prépare au bain-marie, et on le conserve dans un godet. Cette couleur est surtout destinée à être mélangée avec le carmin pour former une teinte écarlate.

Le carmin se prépare de deux manières : l'un pour être mélangé avec le safran, l'autre pour s'employer comme carmin.

Pour le premier, on mettra dans une très petite bouteille pour un franc du plus beau carmin, que l'on réduira en poudre; on versera dessus quinze ou vingt gouttes d'eau; le lendemain, on y ajoutera trois ou quatre gouttes d'ammoniaque liquide (alcali).

Pour le second, on mettra la même quantité de carmin, sur lequel on versera de suite quinze ou vingt gouttes d'ammoniaque liquide ; avant de s'en servir, on pourra l'étendre avec de l'eau, et on le laissera s'évaporer un instant sur la palette.

Avec ces couleurs, on pourra former toutes les teintes dont on aura besoin. On peut les diviser en trois espèces : en teintes naturelles, teintes composées, et teintes brisées.

La teinte naturelle est telle qu'elle se trouve dans la plupart des tablettes que j'ai indiquées.

La teinte composée est formée de deux ou plusieurs couleurs, comme le violet, qui est un mélange de rouge et de bleu, et le vert, qui est composé de jaune et de bleu.

La teinte brisée est une teinte quelconque, naturelle ou composée, à laquelle on ajoute une couleur qui la modifie sans la changer entièrement.

Prenons pour exemple le vert, presque toujours trop cru pour être employé tel qu'on le compose avec le jaune et le bleu; on peut le briser de sépia, de terre de Sienne brûlée, de carmin, etc. Ce sera toujours du vert, mais rompu de sépia, de terre de Sienne, etc.

Je n'entrerai pas dans la composition des différentes teintes que l'on pourrait combiner; je les crois impossibles et inutiles; impossibles, parce qu'on peut les rompre à l'infini par l'addition d'une nouvelle couleur; inutiles, parce qu'au premier coup d'œil on pourra toujours reconnaître une ou deux couleurs qui entrent dans une teinte donnée, et arriver juste au ton par des additions successives, d'autant

(1) On trouve des godets de safran chez les marchands de couleurs.

mieux qu'avec des couleurs différentes on peut souvent obtenir le même résultat. En voici un exemple :

Le gris-vert, qui sert à peindre les fleurs blanches, peut se composer avec

>Bleu de Prusse, jaune indien, encre de Chine,
>Indigo, gomme-gutte, sépia,
>Cobalt, terre de Sienne naturelle.

Ces trois combinaisons, que l'on pourrait multiplier, donnent à peu près la même teinte ; on peut les modifier à l'infini par les proportions de chaque couleur ; il est donc démontré que des tables de teintes préparées comme modèles ne serviraient qu'à embarrasser ; elles seraient à l'usage, non des ignorants, mais des sots.

Lorsqu'on a acquis quelque habitude de mélanger les couleurs, on s'aperçoit bientôt qu'on peut se borner à un très petit nombre, et qu'on peut suppléer même à quelques couleurs naturelles par des mélanges ; ainsi il est souvent utile de remplacer la terre de Sienne brûlée par une teinte composée de carmin, jaune indien et encre de Chine.

Le carton-planche ou pupitre sur lequel on peint, doit être incliné d'une manière convenable. Cette observation est importante, comme on le verra lorsqu'il s'agira d'ébaucher.

DU DESSIN.

Qui sait dessiner sait presque peindre. Cet axiome est à l'usage de toutes les personnes qui, désirant peindre à l'aquarelle, regardent le dessin comme une chose fastidieuse et peu importante. Les commencements sont ennuyeux, je l'avoue, mais plus souvent par l'insuffisance de la démonstration que par l'incapacité de l'élève. Du moment que l'intérêt que l'on éprouve pour son ouvrage est égal aux difficultés, il n'y a plus de dégoût, et je crois que l'on peut hâter ce moment même pour les personnes qui ont le moins de disposition.

Lorsqu'on commence à peindre les fleurs, on y est presque toujours déterminé par le charme des couleurs ; en admirant leur éclat, on oublie l'importance du dessin, et l'on se hâte de peindre avant de dessiner ; mais parvenu à une certaine force, on éprouve réellement du plaisir à dessiner ; on sent tout le mérite du dessin, et ce sentiment est tel, qu'en présence d'une esquisse dessinée avec finesse, accentuée avec intelligence, on regrette, en quelque sorte, de la couvrir de couleur.

Pour dessiner avec succès, vous choisirez d'abord des modèles simples et faciles, et vous procéderez méthodiquement. Deux espèces de crayons sont utiles, l'un dur, l'autre plus tendre. Avec ce dernier, vous mettez la place de votre dessin, c'est-à-dire que vous indiquez légèrement par un trait circulaire la forme de la fleur, puis, dans cette silhouette, vous placez le pétale principal, qui est comme la clef de votre esquisse, et autour duquel viennent se grouper tous les autres. La tige ne s'indique que par un seul trait qui exprime son mouvement. Quant aux feuilles, vous tracez leurs formes et leurs nervures principales sans dentelures, sans aucun détail. Cette première opération doit se faire librement, en tenant le crayon sous la main, et en dessinant plutôt par le mouvement du bras que par celui des doigts. Après vous être assuré que les proportions sont à peu près exactes, vous passez au trait, en vous servant alors du crayon dur et fin, que vous tiendrez comme un pinceau ; vous cherchez toutes les sinuosités, tous les détails du modèle, sans avoir égard à la place tracée par le premier crayon qui doit vous servir de guide, mais qui n'entre pour rien dans l'esquisse. En dessinant chaque partie de la fleur, on ne doit jamais perdre de vue l'ensemble ; et l'œil, en suivant le crayon, doit embrasser toute la fleur.

On peut considérer cette esquisse comme un commencement de peinture ; il ne faut pas se borner à faire le trait extérieur de chaque pétale ou feuille ; mais vous indiquerez aussi les détails intérieurs, plus ou moins, suivant leur importance, et vous pouvez même, par quelques hachures légères, marquer des ombres qui feront sentir le modelé de la fleur et le mouvement de chaque partie.

L'esquisse terminée, on passera légèrement sur tout le dessin la gomme élastique ou plutôt la mie de pain, qui n'enlèvera que les traits du crayon tendre : le dessin est alors en état de recevoir la couleur.

Lorsque je parlerai de la manière de dessiner d'après nature, je donnerai quelques renseignements dont on pourra faire l'application au dessin d'après le modèle.

DE L'ÉBAUCHE.

Toute la méthode peut se résumer dans la manière d'ébaucher. On peut savoir dessiner, comprendre parfaitement le mélange des couleurs, et cependant ne pas réussir d'abord, parce que, dans ce système d'ébauche l'adresse est presque du talent. Le premier essai sera peut-être bien au-dessous de ce qu'on aurait fait lentement et

péniblement par d'autres moyens; mais du moment que l'on aura compris, tous les renseignements deviennent superflus, il ne faut plus que du travail.

Si on dépose sur du papier blanc une goutte de couleur et qu'on la fasse couler en inclinant le papier, elle laissera une trace colorée : voilà la manière d'ébaucher réduite à sa plus simple expression. Il s'agit seulement de ne pas attendre que cette goutte de couleur s'épuise, et de l'entretenir par des additions de différentes teintes suivant les exigences du modèle; alors la trace qu'elle laissera sera ondulée par différents tons qui passeront de l'un à l'autre sans coupure et sans reprise. On devine facilement qu'il y a très peu de frottement de pinceau, mais qu'il sert à guider la couleur.

Pour premier exercice (1), composez sur votre palette une gamme de quatre teintes avec la même couleur, avec le vert, par exemple. La première sera très légère, la deuxième un peu plus forte, ainsi de suite pour les deux autres; elles seront toutes liquides, coulantes, et en assez grande quantité. Avec le pinceau à ébaucher qui doit être gorgé de couleur, portez la première teinte sur le papier; dirigez-la perpendiculairement en descendant et en reprenant souvent de la couleur; transportez immédiatement la seconde teinte que vous mettez à l'extrémité inférieure de la première, et dirigez-la aussi en descendant; faites de même pour les autres, et vous aurez transporté sur le papier votre gamme de teintes. Elles étaient isolées sur la palette, tandis que, sur le papier, elles passeront insensiblement de l'une à l'autre. Il en serait de même si vous vouliez employer des couleurs différentes, vous passeriez avec le même succès du jaune au bleu, du bleu au rose, et du rose au violet. Surtout n'attendez pas que le pinceau soit épuisé pour reprendre de la couleur, et faites qu'il en reste toujours assez sur le papier pour se fondre avec celle que vous rapportez. Vous pouvez essuyer le pinceau pour changer de teinte, mais il est inutile de prendre de l'eau, les couleurs doivent être suffisamment délayées sur la palette.

On pourrait disposer ces teintes en sens inverse, c'est-à-dire commencer par la plus foncée; c'est un exercice auquel il est utile de s'habituer, quoiqu'il soit plus difficile. Mais comme, règle générale, dans les fleurs et dans les feuilles, on commencera toujours par la teinte la plus légère, on tournera le papier s'il est nécessaire, en sorte que la partie la moins foncée se trouve en haut, et que l'on arrête la couleur à la partie la plus chargée.

Si la première teinte que vous voulez étendre sur le papier devait commencer

(1) Voyez la planche I^{re}.

par un ton imperceptible, il ne faudrait d'abord vous servir que d'eau que vous dirigeriez comme de la couleur, et vous ajusteriez à la suite de cette eau la teinte que vous voulez employer. Très souvent, lorsqu'on est arrivé à l'extrémité inférieure de l'ébauche, il reste une trop grande quantité de couleur, on épuise en partie cette couleur en lui présentant le pinceau que l'on a essuyé sur un chiffon ou papier de soie.

Les premières réflexions qui se présenteront aux personnes qui adopteront cette manière d'ébaucher, c'est que l'on peut faire simultanément le clair, la demi-teinte et l'ombre; que l'on ne peut ébaucher que perpendiculairement en descendant, et que les feuilles droites et sans nervures sont les plus faciles à peindre. En effet, les feuilles de tulipes, de narcisses, et, en général, toutes celles qui sont lisses et droites, seront finies par l'ébauche même : si l'on arrive au ton, il suffira de quelques retouches intérieures qui feront sentir les nervures longitudinales. Pour la plupart des feuilles de roses et pour toutes celles qui ont des nervures transversales, il faut ébaucher successivement les intervalles compris entre ces nervures, en commençant toujours par la partie la plus éclairée; il en sera de même pour les fleurs: si les pétales, par leur disposition ou leur étendue, ne pouvaient pas s'ébaucher en entier, on les diviserait en deux ou plusieurs parties, en profitant pour cela d'une nervure, d'un pli, d'une froissure, afin de dissimuler la reprise de teinte, qui disparaîtra au reste en finissant.

L'ébauche doit être faite au ton du modèle, en tenant compte cependant des détails superposés. S'il arrivait qu'elle fût trop faible, il serait plus convenable d'en faire une seconde sur la première pour éviter un fini long qui donnerait de la sécheresse à votre travail.

Avant de passer au fini et aux exemples de différentes fleurs ébauchées, il est peut-être utile de signaler les défauts auxquels sont sujettes les personnes qui commencent : ces défauts proviennent presque toujours de l'exagération du trop ou trop peu de couleur. Si le pinceau contient peu de couleur, on est obligé de peindre par touches, en frottant le papier; la couleur que l'on prend ne se fond plus avec celle déjà employée; de là une suite de reprises et de coupures; si, au contraire, on transporte sur le papier une trop grande quantité de couleur, elle mettra trop de temps à sécher, se jettera sur les bords, et cernera l'ébauche d'un trait dur. Quelquefois il se forme des taches, soit par l'effet du papier, ou de la couleur mal préparée; il faut négliger ces taches, qui sont insignifiantes et se perdent en finissant; si, pour les réparer, on ajoutait un peu de couleur avant que le dessous ne fût sec, il se formerait une auréole qui s'étendrait insensiblement, et amènerait un désordre général.

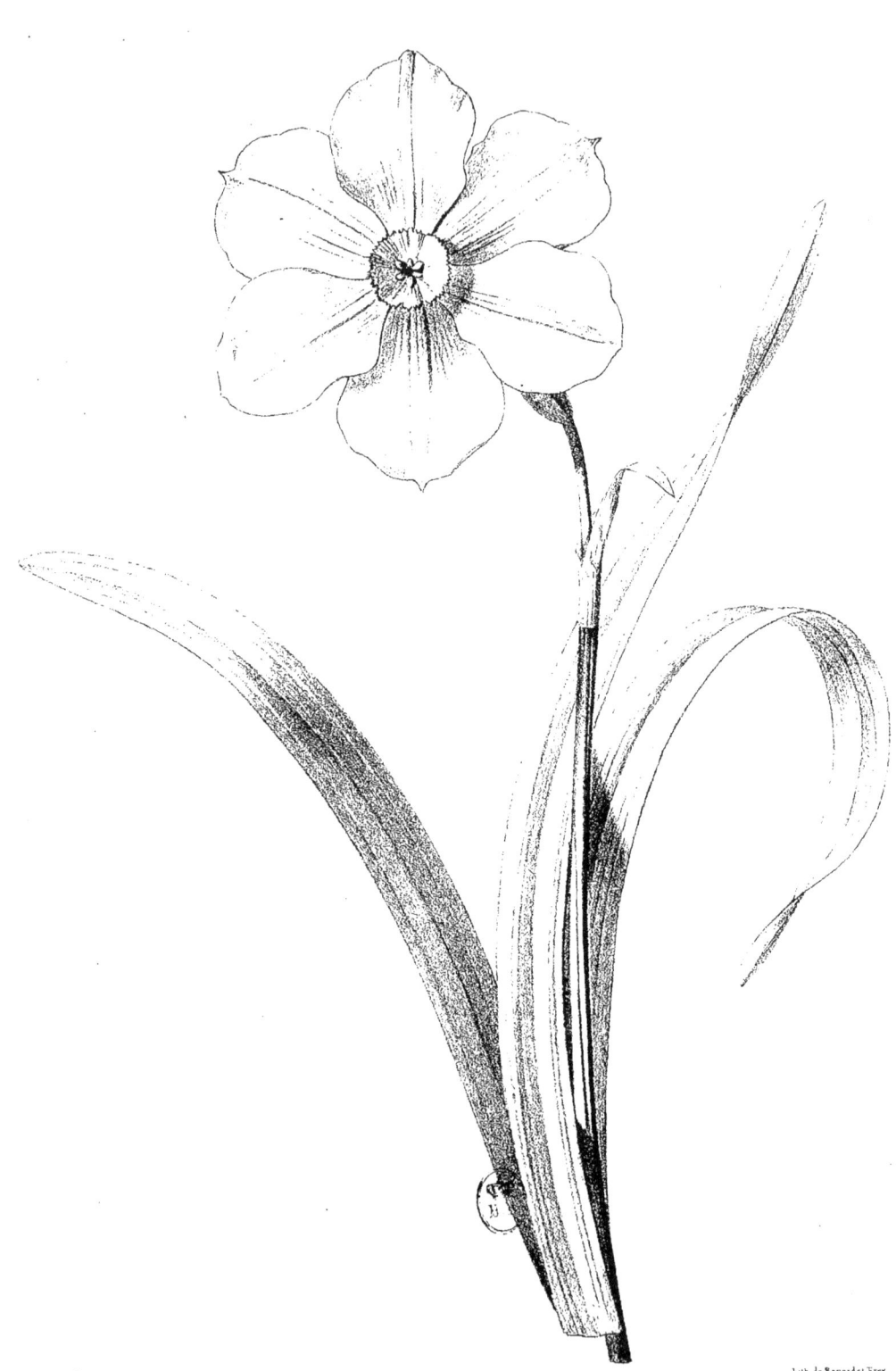

NARCISSE DES POËTES.

DU FINI.

Le fini de la fleur, sans être aussi important que l'ébauche, présente cependant des difficultés; il est beaucoup plus arbitraire dans les moyens : son but est de faire sentir les détails que l'on a omis en ébauchant, de voiler les reprises de couleurs, et de donner du modèle à toute la fleur. Il faut alors se servir du second pinceau dont j'ai donné la figure, peindre par touches en suivant la direction de chaque partie, et sans trop répéter les coups de pinceau sur la même place, crainte d'enlever les dessous. On emploie, pour ce travail, une couleur beaucoup moins liquide.

On peut encore finir par le moyen des glacis ; c'est un diminutif de l'ébauche : le pinceau contient peu de couleur ; elle est déposée sur le papier par un léger frottement, qui a quelque rapport avec l'emploi de l'estompe ; mais il est indispensable d'ajouter sur ces glacis, en se servant du troisième pinceau, des hachures avec une couleur plus forte, pour accentuer les détails, indiquer le mouvement, toujours déterminé par le sens des feuilles ou pétales, et donner du relief à toute la fleur. Avec des glacis seuls, elle aurait un aspect plat et cotonneux.

LE NARCISSE DES POËTES.

Le narcisse des poëtes est une des fleurs les plus élémentaires; la composition de la teinte qui sert à ombrer les pétales blancs présente seule quelques difficultés ; elle se compose de cobalt, encre de Chine, bleu de Prusse et gomme-gutte; la gomme-gutte et le bleu de Prusse n'y entreront que dans une faible proportion. Vous préparez cette teinte très claire et coulante; vous en disposez sur votre palette une seconde avec le jaune indien pour peindre le nectaire de la fleur ; la petite crénelure rouge qui se trouve autour n'est qu'un mélange de carmin et de safran.

On ébauchera chaque moitié de pétale successivement; je prends pour exemple celui qui se trouve au bas de la fleur que vous avez sous les yeux. Pour ébaucher la moitié qui se trouve à gauche, et sur laquelle on distingue l'ombre portée du pétale voisin, vous commencez par porter au milieu de cette moitié un peu d'eau seulement, que vous faites descendre lentement avec le pinceau ; vous ajoutez de suite à cette eau la première teinte composée, en la continuant jusqu'à l'extrémité. Pour achever cette même moitié de pétale, vous tournez complètement votre papier, vous commencez encore avec de l'eau, et faites descendre ensuite votre couleur jusqu'au nectaire; le papier doit rester dans la même position pour ébaucher la

seconde moitié du pétale ; vous commencez également avec de l'eau, à laquelle vous ajustez toujours la même teinte jusqu'au nectaire, etc. Tous les pétales s'ébaucheront par le même procédé, seulement on ne commencera pas avec de l'eau les parties d'ombre qui sont moins fondues et ne se perdent pas insensiblement.

La partie éclairée du nectaire se peindra avec le jaune que l'on a préparé ; la partie ombrée avec le même jaune, auquel on ajoutera une faible quantité de la teinte destinée aux pétales.

Le fini de cette fleur se réduit à bien peu de chose, elle doit être ébauchée au ton du modèle ; on fera seulement sentir les nervures de chaque pétale en se servant du troisième pinceau. Cette légère teinte jaunâtre qui se remarque à la base de chaque pétale n'est qu'une eau teintée de gomme-gutte, et rapportée après l'ébauche.

Les feuilles vertes sont les plus faciles que l'on puisse se proposer comme étude d'ébauche. Vous composez un vert avec le bleu de Prusse, la gomme-gutte et un peu de sépia. Cette première teinte, dans laquelle le bleu dominera, sera la plus foncée ; vous en prenez une partie à laquelle vous ajoutez du jaune pour former une seconde teinte, enfin vous en composez une troisième toujours avec la même, en y ajoutant un peu de cobalt ; cette dernière est destinée aux lumières.

Je suppose que vous commencez par la feuille qui se trouve à gauche séparée des deux autres ; elle doit être ébauchée en deux fois sur toute sa longueur.

Pour la première moitié, vous commencez par la teinte dans laquelle il entre du cobalt ; arrivé au vert plus jaune, vous changez brusquement de couleur et descendez jusqu'à l'extrémité. Pour la deuxième moitié, vous commencez avec le même vert au cobalt, jusqu'à la transition de teinte plus foncée qui est la première indiquée.

Les autres feuilles s'exécuteront de même sans employer le vert rompu de jaune ; le spathe qui embrasse le pédoncule de la fleur n'est qu'un peu de terre de Sienne.

Le fini pour toutes les feuilles consiste à forcer les ombres et à indiquer les nervures.

On remarquera facilement qu'il entre un peu plus de cobalt dans le vert du pédoncule que dans celui des feuilles.

L'IPOMOEA.

L'ipomœa, comme toutes les fleurs peintes avec le cobalt, réussira en raison de la bonne qualité de cette couleur, naturellement graveleuse et peu coulante. Si on doutait de sa préparation, on pourrait y ajouter un peu de gomme. Sa teinte princi-

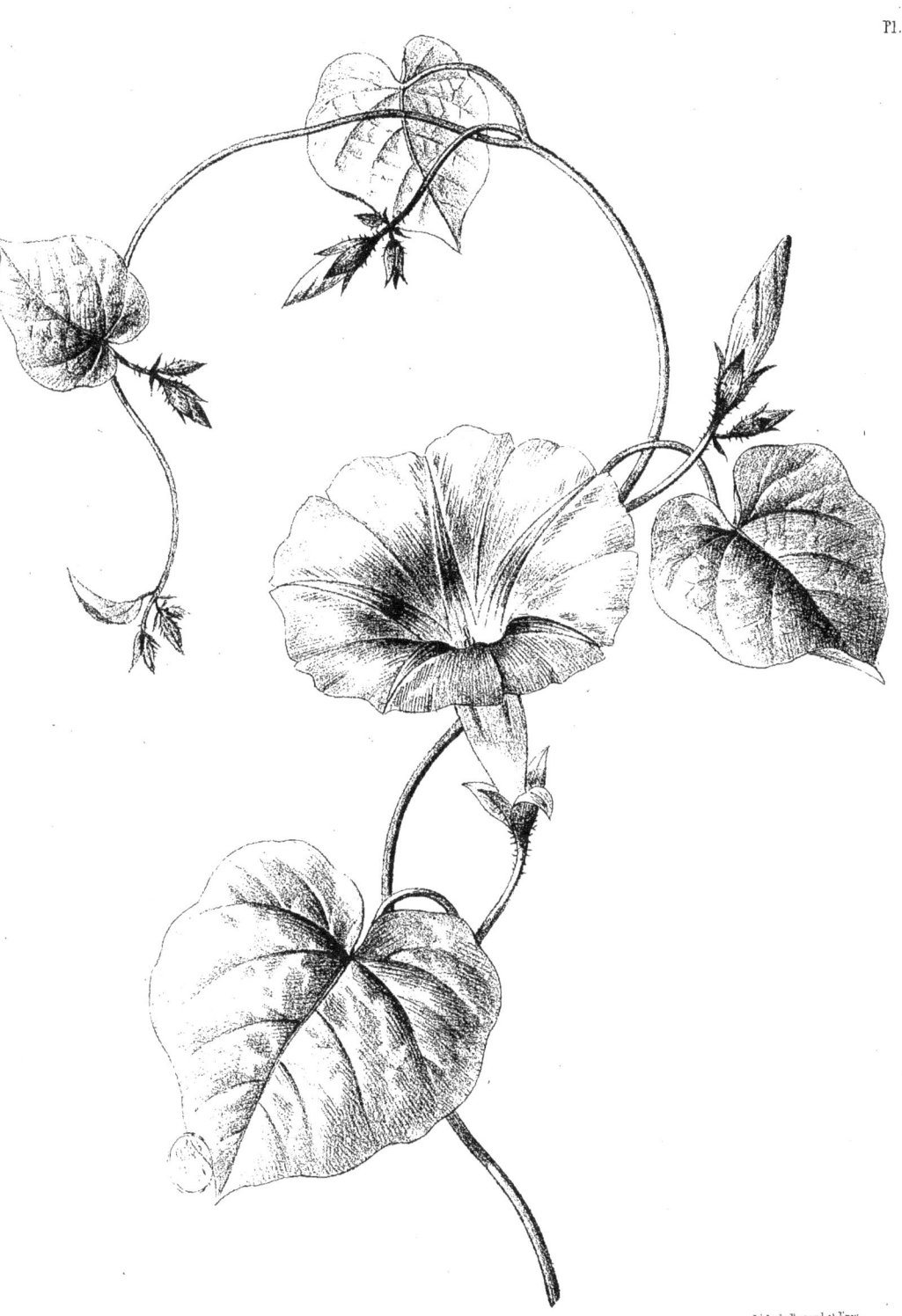

IPOMŒA.

pale se compose de cobalt et d'une très faible quantité de carmin. On prendra une partie de cette teinte, à laquelle on ajoutera du carmin, pour en former une seconde violette. Pour les cinq côtes rouges qui forment les divisions de la corolle, on préparera du carmin rompu de jaune, et avec cette même teinte, on en composera une seconde plus forte en y ajoutant du cobalt; on délayera encore un vert très léger; d'après la composition de ces teintes, on prévoit quel doit être leur emploi. Chaque intervalle compris entre les côtes de la fleur doit être ébauché en deux fois. Vous commencez avec la première teinte indiquée jusqu'à la transition de couleur violette; un côté de la corolle semble plus foncé en se rapprochant du centre de la fleur ; il est inutile, pour obtenir cette ombre, de changer de couleur : vous arrêtez un instant votre première teinte sur cette place ombrée ; ce moment d'arrêt suffit pour lui donner plus de valeur, après quoi vous ajustez le ton violet.

Les cinq côtes de la corolle se commenceront avec le rouge; arrivé au milieu, on prendra ce même rouge rompu de cobalt, ainsi que je l'ai dit, et on terminera par le ton verdâtre, ce qui offre un exemple de transition pour trois teintes différentes.

Le tube de la fleur s'ébauchera en une seule fois; on tournera pour cela le papier, afin de commencer par cette ligne la teinte verte qui se transformera en violet. On peut faire sentir le côté de l'ombre en le chargeant d'un peu plus de couleur.

Les feuilles vertes sont un mélange de bleu de Prusse, gomme-gutte et sépia, dans lequel le bleu dominera. On divisera cette teinte pour en former une seconde en y ajoutant du cobalt et un peu de carmin. Cette dernière est destinée aux lumières.

On ébauchera successivement chaque intervalle compris entre les nervures transversales de la feuille. Pour la moitié de la feuille qui se trouve à gauche, on commencera par le bord; pour la moitié de la feuille à droite, on ébauchera au contraire chaque intervalle en commençant par le milieu de la feuille, et en conduisant la couleur jusqu'à l'extrémité extérieure.

En finissant, on mettra d'accord chaque partie de la fleur en les retouchant avec la couleur employée dans l'ébauche, on forcera les ombres dans le sens arrondi de la corolle, et par-dessus le tout, on donnera des hachures plus fortes, composées de carmin et bleu de Prusse, qui ne se perdront pas entièrement dans le fond de la fleur.

Les feuilles présenteront plus de difficultés pour le fini que pour l'ébauche; on tâchera d'indiquer hardiment les principaux détails; si on tombait dans la sécheresse, on pourrait glacer le tout avec un peu de cobalt et carmin en très faible quantité, pour donner à la feuille ce ton vert-gris naturel à la plante. Je ne dis rien de la feuille

supérieure vue de derrière ; on s'aperçoit qu'elle doit être un peu plus jaune ; la tige et les calices se peindront avec le vert des feuilles.

LA ROSE.

La rose passe pour une fleur difficile à peindre ; la difficulté consiste moins dans la manière de l'ébaucher que dans la composition des teintes. Si les parties éclairées sont trop rouges, la fleur sera lourde ; si elles sont trop bleues, elle sera fausse.

Trois teintes principales sont suffisantes ; elles seront toutes liquides et coulantes.

La première, destinée au clair de la fleur, se composera de cobalt, encre de Chine et carmin ; cette dernière couleur dominera beaucoup.

La deuxième, pour les ombres, sera plus forte, et se composera de carmin, bleu de Prusse, encre de Chine et cobalt en faible proportion ; le carmin sera encore la principale couleur.

La troisième, représentant le cœur de la fleur, ne sera que du carmin rompu de gomme-gutte ou jaune indien.

Ces trois teintes étant préparés sur la palette en assez grande quantité, vous en ajoutez une quatrième d'une eau teintée de gomme-gutte.

Maintenant, pour ébaucher la rose, je suppose que vous commencez par le pétale inférieur qui se trouve pendant sous la fleur ; il doit être ébauché en deux fois, et la légère séparation que vous apercevez au milieu indique chaque moitié qui doit être successivement ébauchée.

Vous portez à la base du pétale une goutte de la teinte jaune que vous étendez très peu, vous ajoutez ensuite la première teinte que j'ai décrite, et vous la continuez, en reprenant de la couleur, jusqu'à cette partie plus forte foncée par l'ondulation du pétale ; arrivé là, vous ne changez pas de teinte, mais vous arrêtez un instant votre couleur qui est en assez grande quantité ; le temps d'arrêt suffit, ainsi que je l'ai déjà dit, pour marquer cette ondulation ; vous attirez ensuite la même teinte jusqu'à l'extrémité du pétale, et vous ébauchez la seconde moitié par le même procédé.

Ce moment d'arrêt, que j'ai indiqué pour donner plus de valeur à une même teinte, doit être très court, si vous peignez sur le parchemin vélin, qui absorbe promptement la couleur.

Pour les pétales qui joignent la rose, vous n'employez plus de jaune, et vous commencez par l'extrémité supérieure ; les petits pétales qui précèdent le cœur de la fleur se peindront avec la teinte indiquée ; on pourra l'étendre d'un peu d'eau pour ceux

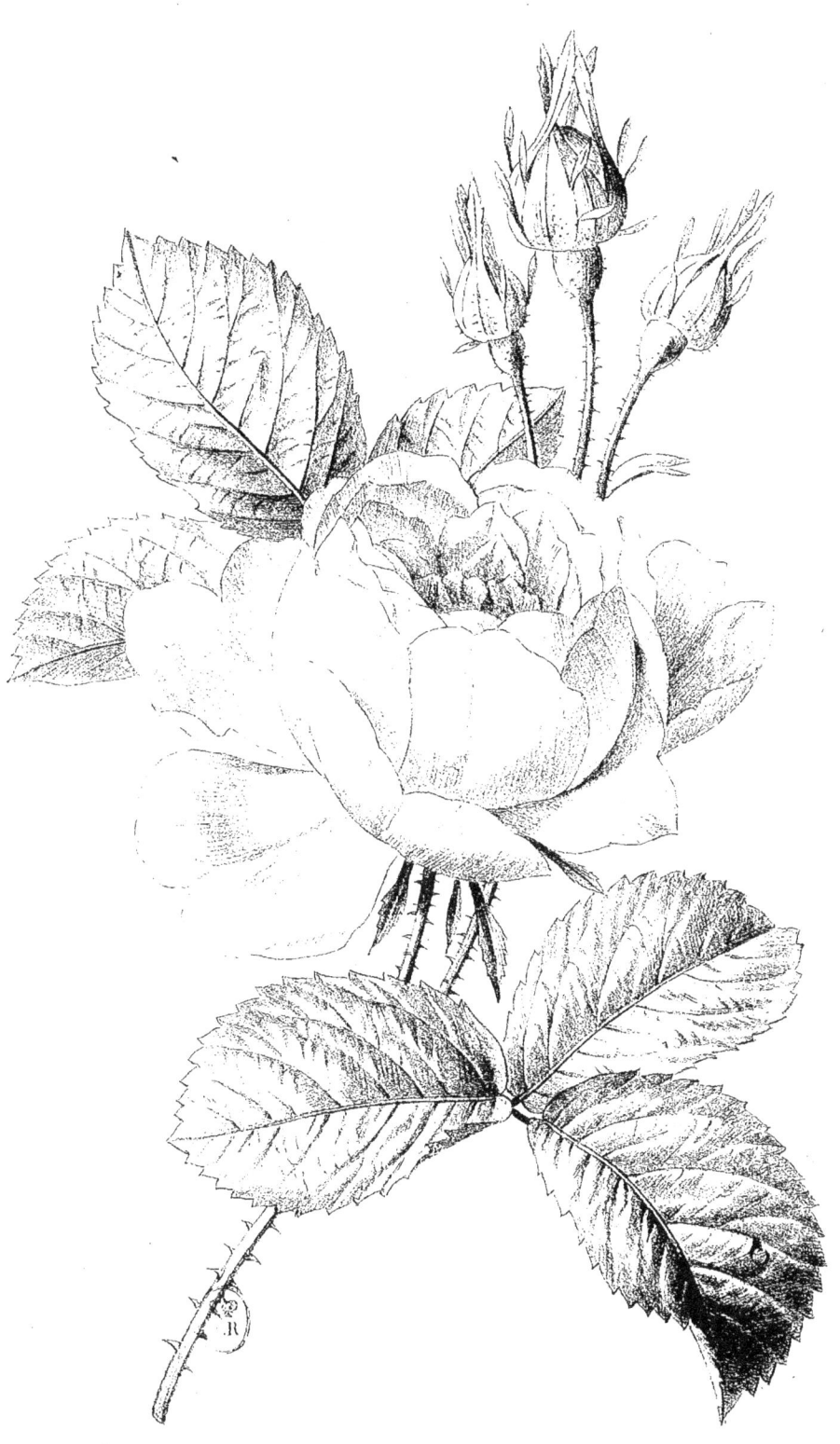

ROSE A CENT-FEUILLES.

qui sont moins foncés. Il en est de même pour les parties de pétales retournées et placées dans l'ombre ; afin de les rendre, on subdivisera la seconde teinte ; si je ne l'ai pas fait sur la palette, c'est pour être plus clair dans la démonstration.

On finira en employant les mêmes couleurs, et surtout par le moyen des glacis ; si l'on s'était trop écarté du modèle, on tâcherait de retrouver la teinte en finissant avec une couleur un peu différente.

Les feuilles vertes seront encore composées de bleu de Prusse, gomme-gutte, cobalt et sépia, parce que, avec ces couleurs, on peut former des verts très opposés, suivant la proportion de chacune d'elles ; pour les boutons, on ajoutera du jaune indien, et pour les pédoncules un peu de carmin. Chaque intervalle compris entre les nervures sera ébauché séparément. La même teinte suffira presque pour tous, à l'exception de la feuille inférieure, dont l'extrémité est plus forte. La feuille placée au-dessus de la rose se peindra en commençant près de la côte qui la divise en deux.

OBSERVATIONS GÉNÉRALES.

Je n'ai inséré dans cet ouvrage que trois modèles de couleur différente, qui m'ont semblé suffisants pour faire l'application de la méthode ; quelques fleurs telles que la pensée, l'oreille-d'ours, etc., dont les couleurs ont beaucoup d'intensité, pourront paraître difficiles à peindre : ce sont celles cependant dont l'exécution offre moins de difficulté et prouve l'excellence de la méthode, car l'ébauche seule suffira pour les rendre, quel que soit leur force ou leur éclat.

L'habitude de peindre à l'aquarelle fait découvrir plusieurs petits moyens pratiques que chacun est tenté de regarder comme autant de secrets, c'est ce que l'on est convenu d'appeler des ficelles ; le nombre en est assez restreint dans la peinture des fleurs; l'ébauche est par elle-même une grande ficelle qui ne comporte aucune supercherie. Je dirai seulement qu'il est presque impossible d'imiter sur du papier une fleur peinte sur le vélin ; ce dernier a l'avantage inappréciable de ne jamais se dégrader ou s'altérer sous la gomme élastique, d'absorber promptement la couleur, et de lui conserver l'éclat et la même valeur qu'elle avait sur la palette.

En peignant sur le papier, on évitera autant que possible d'effacer et de fatiguer les places qui doivent recevoir la couleur, et on tâchera d'indiquer les principaux détails avant que l'ébauche ne soit entièrement sèche, et lorsqu'elle conserve encore quelque humidité ; si elle était sèche, il faudrait humecter avec de l'eau ou une

teinte très légère les parties que l'on se dispose à finir. Les fleurs blanches réussissent assez bien sur le papier.

Quant aux couleurs, je dirai que l'encre de Chine, employée immédiatement après l'avoir broyée sur la palette, produit des taches; on évitera cet inconvénient en la délayant d'avance. D'autres couleurs, comme le bleu de Prusse, la sépia, le vert composé, sont sujettes à se précipiter sur la palette, c'est-à-dire à se tourner en sorte que l'eau se sépare de la couleur; il ne faut pas, pour les lier, ajouter de la gomme, mais les préparer aussi d'avance; voici pour cela des renseignements qui sont importants. J'ai supposé jusqu'à présent ne me servir que d'une palette; il est utile d'en destiner une pour chaque couleur principale, comme le rouge, le jaune, le vert, le bleu, et une enfin pour les fleurs blanches.

Outre la couleur principale, chaque palette contiendra encore toutes celles qui ont du rapport avec elle, et qui servent à l'ombrer ou à la briser. Ainsi la palette de jaune contiendra le jaune indien, la gomme-gutte, la sépia, l'encre de Chine, l'indigo, la terre de Sienne.

La palette de bleu sera couverte de cobalt, bleu de Prusse, indigo, carmin, encre de Chine.

La palette des fleurs blanches se composera d'encre de Chine, cobalt, bleu de Prusse, gomme-gutte, jaune indien. Ces couleurs ne doivent pas rester isolées, il faut les combiner par deux ou par trois, et former des teintes composées qui tiendront toutes de la couleur principale; pour cela, on se servira du doigt, et on les délayera avec peu d'eau, jusqu'à ce qu'elles sèchent en quelque sorte par le frottement.

La palette de vert surtout demande à être préparée avec soin; elle contiendra trois ou quatre teintes différentes, l'une plus jaune, l'autre plus bleue, une troisième brisée de sépia ou carmin; elles doivent être long-temps délayées et fatiguées avec le doigt. Lorsqu'on veut peindre une fleur quelconque, il suffit de jeter un coup d'œil sur ses palettes ainsi préparées, qui sont comme des tables de teintes pour découvrir celle dont on a besoin ou la former par une légère addition de couleur; on se sert encore du doigt pour les délayer, et d'un pinceau pour les disposer sur une place propre que l'on aura réservée. On conçoit que ces palettes ne doivent pas être lavées, si ce n'est pour en renouveler les couleurs.

DU DESSIN

ET DE LA PEINTURE D'APRÈS NATURE.

Dessiner d'après nature est sans doute le but de toutes les personnes qui étudient les fleurs; il ne faut pas pour cela employer de nouveaux moyens, mais se former de nouvelles idées; l'intelligence ne suffit plus, il faut encore du sentiment, il faut voir et sentir avant d'exécuter. Dans la peinture d'après le modèle, vous vous soumettez à toutes les exigences d'une imitation rigoureuse; en peignant d'après nature, vous soumettez la nature à votre capacité.

Vous savez déjà peindre et dessiner, votre étude doit donc se porter sur le choix du modèle et la manière de le poser; ces deux points sont très importants, et donneront toujours la mesure de votre talent.

Si vous considérez deux roses prises au hasard, vous reconnaîtrez facilement celle qui, par sa forme, doit être préférée. Après ce premier examen, vous cherchez sa pose la plus convenable; peut-être, par la disposition de ses pétales et de son ensemble, ne se présentera-t-elle bien que vue de face, peut-être de profil ou de derrière, votre goût en décidera, et vous vous arrêterez à la pose qui vous offrira la plus belle harmonie des lignes, un heureux désordre sans confusion, et un modelé bien senti, je veux dire des lumières et des ombres bien prononcées, qui ne laisseront pas de doute sur ce que vous aurez voulu faire.

J'ai dit que sur deux roses il y en avait une à préférer, mais je ne prétends pas qu'elles soient toutes convenables à être peintes; sur vingt, on n'en rencontrera peut-être pas une qui ne laisse rien à désirer; ainsi, dans le choix d'un modèle, habituez-vous à reconnaître ce qui est mal d'avec ce qui est bien, et ce qui est bien d'avec ce qui est mieux.

Quant aux moyens pratiques, votre fleur doit être placée à la hauteur de l'œil; le jour qui doit l'éclairer sera pris à gauche, un peu haut; la table sur laquelle vous dessinerez dépassera quelque peu la fenêtre qui vous éclairera. Ces observations ne sont pas indifférentes, puisqu'elles modifient d'autant votre modèle. L'exécution est la même que pour le dessin d'après le modèle : vous jetez librement la place de votre fleur, en observant cependant de la faire un peu plus grosse qu'elle ne vous semble; vous la dessinez correctement, et d'après votre expérience, vous disposez sur la palette les différentes teintes du modèle.

Je suppose que l'on ne dessine d'abord que des fleurs isolées, qui ne sont considérées que comme des études; mais ces études sont susceptibles d'un arrangement et d'une disposition qui servent de transition à des compositions plus compliquées. En dessinant une rose, les feuilles pourront se trouver en désaccord avec la fleur; la tige aura sans doute de la roideur : vous pouvez remédier à ces inconvénients en leur donnant une autre direction, mais sans nuire au caractère de la fleur, ainsi que je l'ai dit aux observations sur la botanique; toutefois, avant de vous permettre cette licence, contentez-vous de faire exactement ce que vous verrez. Il est peut-être inutile d'ajouter que l'on doit commencer par des fleurs simples et faciles, qui exigeront peu d'études préliminaires.

On demande s'il est bon de dessiner promptement et même immédiatement d'après nature. Dans ce moment, quelques professeurs font dessiner de suite d'après nature et d'après la bosse; sans me prononcer sur la convenance de cette méthode, je présenterai quelques réflexions. Le dessin d'après nature, et surtout le dessin des fleurs est une espèce de création; c'est une idée que l'on veut rendre en même temps qu'une chose que l'on veut imiter; or, pour rendre une idée, il faut savoir l'exprimer, et c'est par l'habitude de rendre ainsi ses idées que l'on se forme une manière; si toute l'attention est absorbée par les difficultés purement pratiques, on ne comprendra pas ce que l'on fait, et on ne pourra juger comment l'on aurait pu faire mieux. L'élève, en dessinant d'après nature, étant seul juge de son travail, et n'ayant aucun point de comparaison, ni sur les moyens, ni sur les résultats, il faut qu'il soit capable de se juger lui-même; il ne pourra le faire que par son expérience. Je conclurai donc que pour le dessin des fleurs, dont les modèles vivants sont si fragiles et si éphémères, il est utile de savoir dessiner avant de prendre ses modèles dans la nature.

DE LA PERSPECTIVE.

On ne peut faire au dessin des fleurs l'application rigoureuse des règles de la perspective, il faut se contenter d'une perspective de sentiment et de la perspective aérienne, dont je parlerai lors de la composition. Si vous voulez rendre une fleur ou une feuille dans une pose qui vous la présente en raccourci, ou enfin si la fleur doit avoir moins d'étendue sur le papier qu'elle n'en a en réalité, vous indiquez par un trait circulaire la forme prise en masse que vous lui apercevez, et vous faites contenir dans cet espace tous les détails intérieurs, ce qui n'est autre chose que mettre la place.

DES EFFETS DE LA COULEUR
SUR LA NATURE.

Lorsque l'on regarde les fleurs pour les peindre, il faut les considérer en peintre, et tout autrement que les personnes pour qui elles ne sont qu'un objet agréable à la vue ou à l'odorat. Le peintre, après être satisfait de la forme et de la pose, analyse les couleurs, et observe combien elles sont modifiées par l'effet de la lumière, de l'ombre et du clair-obscur. Il s'aperçoit bientôt que la couleur réelle d'une fleur ou d'une feuille ne se trouve que dans la demi-teinte : une feuille qui, au premier aspect, semblera uniformément verte, ne doit pas être peinte avec le même vert : la partie éclairée prendra une teinte d'un gris bleuâtre; la demi-teinte, qui vient immédiatement après, prendra la couleur verte ou réelle de la feuille, qui se modifie ensuite dans l'ombre. Cette observation sera bien sensible pour les feuilles glabres ou luisantes, comme celles du camélia.

J'entends par clair-obscur une fleur qui se trouve entièrement placée dans l'ombre; dans cette position, elle a, non pas des lumières, mais des clairs et des ombres; elle prend alors des tons qu'il est impossible de définir, et que la nature seule peut indiquer.

DE LA COMPOSITION.

On entend par composition une réunion ou groupe de fleurs dont toutes les parties et toutes les couleurs concourent à un effet commun. La composition peut être plus ou moins compliquée : on peut former une composition avec une rose seule et ses feuilles; du moment que vous disposez les feuilles autrement qu'elles ne se présentent, et que vous les combinez de manière à produire un effet central, c'est une composition. Quant aux grandes compositions, les meilleurs exemples sont les tableaux des premiers maîtres, où l'on voit que tout a été prévu et calculé pour arriver à un effet général.

Les premières règles à observer dans une composition sont l'harmonie des couleurs, la disposition des plans, et la perspective aérienne, qui en est la conséquence.

Les peintres de fleurs, ayant à leur disposition les couleurs les plus brillantes de la nature, peuvent les combiner de mille manières différentes. Depuis fort long-temps, c'est-à-dire depuis Mignon et Van Huysen, ils ont adopté un genre de composition presque uniforme quant à l'ensemble; dans leurs tableaux, chaque fleur est placée

d'après sa couleur relative : ainsi dans la lumière, ils mettront les fleurs blanches ; immédiatement après, ils disposeront les fleurs à teintes neutres, comme le rose et le bleu ; enfin, dans l'ombre, le violet et rouge foncé. Cet arrangement a l'avantage de faire tourner la masse, de conserver les couleurs brillantes de chaque fleur, et de produire de l'effet sans exagérer les parties ombrées.

Si vous voulicz composer un bouquet de deux roses, l'une blanche et l'autre rouge, deux systèmes se présentent.

Le premier, c'est de placer la rose blanche dans le centre de lumière, la rose rouge derrière ou à côté, de l'encadrer avec des feuilles qui serviront de repoussoir et rapprocheront autant que possible la rose blanche.

Le second, c'est de placer la rose rouge sur le premier plan, de faire paraître derrière la rose blanche, ce qui indique alors deux plans bien prononcés, en faisant concourir toutefois les feuilles à l'intelligence de ces deux plans. Toutes les compositions sont basées sur ces deux systèmes, dont on fait l'application, soit aux masses, soit à chaque fleur en particulier.

Dans un paysage, les plans sont bien marqués par la nature ; tout ce qui se trouve placé près du spectateur prend une teinte vigoureuse ; tout ce qui fuit dans le lointain est voilé par la masse d'air qui l'en sépare : c'est ce que l'on nomme la perspective aérienne ou des couleurs ; cela peut se rendre facilement en peinture ; il n'en est pas de même pour les fleurs : dans une composition, elles sont trop rapprochées ; l'œil saisit bien l'intervalle qui existe entre chacune d'elles ; mais en peinture, il est d'autant plus difficile de le faire sentir, que la perspective des lignes ne les diminue presque pas de proportion.

Pour les fleurs, il faut donc exagérer la perspective aérienne, c'est-à-dire que celles qui sont placées sur le dernier plan doivent être plus faibles de ton ; il faut en dissimuler les détails les plus prononcés ; il faut les voiler par des glacis qui les éloigneront et donneront de la profondeur à votre composition.

Des personnes tout-à-fait étrangères à la peinture des fleurs pensent que l'on dispose d'abord un groupe de fleurs naturelles, et qu'on le rend en peinture tel qu'on le voit ; il n'en est pas ainsi.

Pour des compositions à l'aquarelle, on peint d'abord sur le papier ou vélin une fleur, sans savoir quelles sont celles qu'on lui adjoindra, mais en prévoyant cependant la place qu'elles occuperont et les couleurs qui s'harmoniseront avec elle ; les fleurs de couleurs les plus opposées peuvent toujours se concilier par l'effet des feuilles vertes, qui servent de transition.

Un moyen de composition beaucoup plus sûr, c'est d'avoir une certaine quantité d'études de fleurs dans différentes poses, et de les arranger à loisir; c'est la manière adoptée maintenant par les peintres à l'huile.

Il est une infinité de détails que je suis obligé de passer sous silence, et qui seront facilement devinés avec un peu d'attention. Le génie de la composition n'est, en quelque sorte, que l'esprit des convenances. Le travail, la recherche, doivent se faire sentir le moins possible, et on observera toujours que

Le vrai peut quelquefois n'être pas vraisemblable.

Mais le vraisemblable a des bornes aussi, que l'on ne franchira jamais avec quelques notions de botanique.

Si, pour les exigences de votre composition, vous prolongiez outre mesure la tige de quelques fleurs, comme la pensée ou la primevère, ce serait une faute qui pourrait bien ne pas être aperçue de quelques personnes, il est vrai, mais l'approbation de ces personnes aurait sans doute peu de prix à vos yeux.

Il n'en est pas des fleurs comme du paysage et de la figure, où l'on peut mettre à profit son expérience pour faire des dessins d'idée. Dans le paysage, l'imagination peut se jouer de la forme des nuages, du feuillé des arbres; le hasard, des accidents même peuvent produire des effets imprévus. Dans la figure, tout est arbitraire, une fois que l'on s'est soumis aux proportions qui sont connues. Pour les fleurs, on ne peuvent rien faire d'imagination; chaque fleur de même espèce, variant de forme et de détails, il faut qu'elle soit dessinée exactement d'après nature. C'est à peine si l'on peut se permettre de produire, sans modèle, quelques feuilles ou quelques petites fleurs bien connues, qui encore se découvriront à un œil exercé. Cependant, dans une fleur double, où le nombre des pétales n'est pas déterminé, on peut en ajouter ou supprimer un sans inconvénient; on en verra même un exemple dans la rose contenue dans ce Traité. Le pétale détaché de la fleur, et qui est placé dans l'ombre, n'existait pas dans la nature, mais il était indispensable pour opposer une masse d'ombre suffisante à l'étendue de la lumière.

Presque toutes les personnes qui commencent à dessiner d'après nature tombent dans les mêmes défauts; elles choisissent ordinairement des modèles trop petits ou peu développés, sans songer que tout ce qui est gentil n'est pas toujours beau; elles donnent aux tiges beaucoup de roideur, et s'il s'agit d'un bouquet, elles les font se rencontrer toutes au même point d'une manière désagréable. La disposition des tiges au bas d'une composition est assez difficile; il ne faut pas oublier que cet arrangement

est tout-à-fait arbitraire, pourvu que chaque pédoncule s'attache bien à chaque fleur; dans ce cas, comme dans beaucoup d'autres, il faut consulter la nature sans l'imiter. Un défaut très fréquent encore, c'est la lourdeur, c'est-à-dire les fleurs entassées. A mesure que vos fleurs s'éloignent du centre, faites qu'elles ne se joignent pas exactement, et remplissez les intervalles par des tons plus clairs ou plus foncés, pour donner de la profondeur et faire circuler l'air dans votre groupe ; observez aussi que les fleurs qui s'échappent et se trouvent placées sur les bords doivent être le plus souvent vues de profil ou de derrière. L'ensemble de la composition n'aura pas de forme régulière, et, dans ce cas, une seule fleur suffit pour ôter la régularité des lignes. Ce qui choque surtout, ce sont les compositions en feu d'artifice, lorsque les tiges se réunissent en bas au même point, et s'écartent ensuite régulièrement à droite et à gauche.

Jusqu'à présent, je n'ai pas parlé de la manière de peindre les fruits, parce qu'elle est exactement la même; elle offre moins de difficulté en ce que les modèles sont plus persistants et peuvent s'étudier à loisir. Si l'on avait à peindre un raisin, une groseille ou tout autre fruit qui n'eût pas trop d'étendue, et dont la lumière se trouvât au centre de chaque baie ou grain, on commencerait par déposer sur cette lumière une goutte d'eau très peu colorée, et avec une teinte plus forte, on tournerait autour de cette eau jusqu'à la circonférence.

DES FONDS.

Le plus souvent, dans la peinture des fleurs, on laisse le fond blanc sur lequel on les a peintes ; cependant, on peut couvrir ce fond d'une couleur quelconque : l'aquarelle prend alors l'aspect d'un tableau. Quoique la couleur en soit arbitraire, on est assez dans l'usage de lui donner une teinte d'un brun verdâtre ou bronzé, parce qu'on a reconnu que c'est celle qui s'accordait le mieux avec toute espèce de compositions. Si les fleurs étaient disposées dans un vase, on pourrait faire un fond de paysage, mais toujours dans des tons sourds qui serviraient de repoussoirs à votre vase. Une autre manière de faire un fond, qui ne peut s'exécuter que sur le parchemin vélin, c'est de couvrir par derrière toutes les parties qui ne répondent pas à vos fleurs : il faut alors employer une couleur forte et épaisse, comme un mélange de vermillon et d'indigo ; le vélin doit être tendu sur un châssis. Ce fond n'est produit que par la transparence du vélin, qui laisse apercevoir la couleur que vous avez placée derrière.

Un fond ajouté à une composition de fleurs en modifie tellement l'harmonie, que les fleurs doivent être peintes dans la prévision de ce fond.

Lorsque vous peignez sur un fond qui doit rester blanc, toutes les parties extérieures de votre composition, toutes les fleurs ou feuilles placées sur les bords sont plus faibles de ton, et tendent à se perdre insensiblement pour que l'œil ne soit pas distrait de l'effet que vous avez voulu produire au centre. Dans un fond couvert, vous devez arriver au même résultat par des moyens contraires : les parties extérieures seront plus fortes pour pouvoir se perdre dans le fond ; autrement, votre bouquet ressemblerait à une découpure rapportée, et l'œil ne saurait sur quelle partie s'arrêter.

Le fond ne doit pas être d'une teinte uniforme ; il doit être plus fort que vos fleurs du côté de la lumière, et plus faible du côté de l'ombre, pour faire sentir que votre bouquet n'est pas appliqué et que l'air circule derrière.

D'après notre manière d'ébaucher, il serait impossible de faire un fond sans reprises : vous indiquez légèrement, avec un crayon, des lignes qui sont toutes supposées se réunir au centre du vélin. Ces lignes formeront des espaces disposés en rayons autour de votre composition ; vous les ébauchez successivement, et en finissant, avec un gros pinceau, vous faites disparaître les reprises de couleurs.

On est assez dans l'habitude de gouacher la première teinte du fond, c'est-à-dire de l'ébaucher avec un mélange dans lequel il entre du blanc ; on finit ensuite sur cette ébauche par touches et sans employer de blanc.

DES PAPILLONS, INSECTES, etc.

On peut animer les bouquets ou compositions par des papillons, insectes, gouttes d'eau, etc. C'est une ressource souvent employée pour couvrir des taches que l'on ne peut faire disparaître. Tout cela doit être fait d'après nature et par les mêmes procédés. Si les gouttes d'eau sont placées sur des feuilles vertes, vous employez pour les rendre un vert plus foncé que ces feuilles ; il sert à indiquer seulement les parties ombrées de la goutte d'eau ; vous rapportez avec du blanc la grande lumière et le reflet. Si les gouttes d'eau se trouvaient sur une rose, il faudrait, pour les ombrer, employer la teinte qui a servi à ombrer cette rose ; il en est ainsi pour toute autre fleur ; on emploie pour les produire la couleur même qui a servi à peindre ces fleurs.

DU PAYSAGE.

En parlant du paysage, je dois rassurer les personnes pour qui mon titre de peintre de fleurs serait un motif de défiance : tout le monde sait qu'un artiste ne peut se livrer qu'à un genre, quelles que soient d'ailleurs ses connaissances et son aptitude pour différentes spécialités. Les observations que je fais sur la manière de peindre le paysage sont toutes fondées sur la pratique; ce qui m'a surtout déterminé à les présenter à la suite de ce Traité, c'est que la même méthode est d'une juste application au paysage, et que c'est la seule convenable pour le faire avec succès. Les couleurs doivent être préparées de même, avec quelques modifications dans la manière de les employer.

Le paysage diffère de tous les autres genres : il doit être dessiné et peint de verve. La facilité d'exécution est la première condition de réussite; un paysage exécuté lentement et péniblement sera immanquablement mauvais. La perspective, qui est l'anatomie du paysage, est une de ces connaissances positives à la portée de tout le monde; on commencera par l'étudier et à se rendre familières ses principales propositions pour ne pas avoir continuellement recours à la règle et au compas. Un paysage qui ne serait dessiné que par une suite de problèmes géométriques serait juste, sans doute, mais ressemblerait trop à une figure de géométrie.

Je ne parle que du paysage pittoresque, et dans ce genre, les arbres jouent le principal rôle.

Chaque peintre de paysage adopte un feuillé pour toutes les masses d'arbres qui n'ont pas un caractère déterminé. Ce feuillé représente ordinairement celui de l'orme, du tilleul, etc.

Le chêne est la première étude du paysagiste; ses branches anguleuses et accidentées, son tronc souvent couvert de mousse, offrent des études variées à l'infini. On s'attachera particulièrement à rendre le port et le feuillé de cet arbre; par le feuillé, je n'entends pas qu'il faille faire la forme même des feuilles; dans un paysage, à l'aquarelle surtout, les proportions sont trop réduites pour donner une forme déterminée aux feuilles : on cherche à rendre l'aspect du feuillage pris à une certaine distance ; il faut étudier cet effet général, adopter une manière de l'exprimer et s'y rompre la main, afin de le produire aussi facilement que l'on écrit. Les doigts et l'i-

magination doivent marcher en même temps, on peut dire même que la main doit précéder la pensée. Cette observation est générale, soit que l'on dessine d'après le modèle ou d'après nature; avec cette promptitude d'exécution, l'exactitude devient presque impossible, mais il faut savoir que l'auteur du paysage que vous copiez ne pourrait pas lui-même le reproduire fidèlement dans tous ses détails.

Après le chêne, vient le hêtre, dont le tronc blanchâtre et les longues branches horizontales demandent une étude particulière. Le saule, le sapin, le peuplier, sont caractérisés surtout par leur forme et leur couleur; le marronnier, le châtaignier et le platane sont presque les seuls arbres dont il faille déterminer la forme des feuilles quand ils sont rapprochés; cependant on observera que ces feuilles doivent être faites d'une manière indécise, en sorte qu'on ne puisse pas les compter.

Une étude qui doit précéder le dessin des arbres, c'est celle de ces grandes plantes placées dans les accessoires du premier plan, et que l'on doit reconnaître; les principales sont : la bardane, le bouillon-blanc, le rumex, la brionne, les roseaux, etc. Toutes ces plantes doivent être dessinées correctement; on en distinguera même les fleurs : on peut les regarder, avec les vieux troncs dépouillés de feuilles, comme les principes du paysage.

Je ne dirai rien des fabriques, ruines, chaumières; tout cela, quoique soumis à la perspective, doit être dessiné librement et sans préoccupation.

Les rochers présentent assez de difficultés par leurs faces brusques et accidentées qu'il faut rendre spontanément.

Avant de peindre le paysage, on se mettra à même de le dessiner avec facilité; on emploiera pour cela des crayons de mine de plomb tendres, les uns noirs, les autres plus gris; le ciel et les lointains pourront être estompés avec le même crayon, sur lequel on reprendra des clairs avec la mie de pain. Les modèles sont très nombreux pour ce genre de dessin; au premier rang, on peut placer ceux de M. Hubert.

Les premiers peintres de paysage n'ont fait que du lavis à la manière des architectes; quelques uns, tels que *Boissieu*, ont produit des dessins admirables seulement avec l'encre de Chine; la plupart des dessins de cet artiste sont exécutés sur un papier qui ne diffère pas beaucoup du papier d'écolier. Ceux qui, par la suite, ont voulu donner à la sépia ou à l'aquarelle plus de vigueur, ont éprouvé le plus grand obstacle dans le papier.

Si on peint sur le meilleur papier un paysage à l'aquarelle ou à la sépia, et que l'on ne suive aucune méthode, on s'aperçoit bientôt que la couleur, en séchant, pré-

sente un aspect farineux; des pores du papier, qui semblaient couverts sous la couleur fraîche, reparaissent, et donnent à tout votre travail une apparence de lourdeur et de sécheresse; les détails que vous ajoutez sur les premières teintes présentent le même inconvénient, et perdent, en séchant, toute la valeur que vous vouliez leur donner; de la gomme ajoutée à la couleur produira des croûtes sans remédier à rien.

Voilà la première et la seule difficulté pratique qui s'est offerte aux paysagistes et qui a fixé toute leur attention. On a reconnu bientôt que l'on ne pouvait peindre que sur un papier mouillé ou humide; c'est une vérité maintenant démontrée pour tous; mais comment doit-il être mouillé? voilà en quoi l'on diffère.

On a imaginé de tendre le papier sur un stirator et de le mouiller par derrière; il faut alors qu'il le soit beaucoup; il se boursoufle, et l'eau qui vient suinter de l'autre côté repousse la couleur plutôt qu'elle ne l'absorbe.

Une seconde manière, c'est de dessiner d'abord fortement son paysage, de mouiller ensuite tout le papier, et de le disposer sur un stirator; on attend alors qu'il soit presque tendu, et on peint pendant qu'il conserve encore beaucoup d'humidité. Cette méthode est déjà très praticable et permet de réussir.

J'ai vu des amateurs tellement préoccupés de la manière de mouiller le papier, qu'ils ont voulu peindre au bain-marie, c'est-à-dire en disposant leur stirator sur de l'eau tiède pour conserver leur papier humide; c'est une ficelle que l'on peut ajouter au paquet, et que je donne pour ce qu'elle vaut.

Le moyen le plus sûr et le plus rationnel, c'est de faire servir l'eau qui mouille le papier à la peinture même du paysage. Je m'explique.

Après avoir tendu le papier sur un stirator, vous dessinez fortement votre paysage avec un crayon qui marque bien sans être trop tendre; vous indiquez les masses des arbres sans vous appesantir sur les détails; tout le premier plan sera plus travaillé, toutes les retouches dans les lointains et les parties fuyantes ne seront pas dessinées, le pinceau doit les produire en finissant. Vous préparez toutes les couleurs liquides et coulantes, moins cependant que pour les fleurs. Il est quelques teintes qui sont d'un usage très fréquent, et qui se retrouvent dans les troncs, les terrains, les rochers, etc.; c'est un mélange de cobalt, laque, terre de Sienne brûlée ou naturelle; tantôt le bleu dominera, tantôt la terre de Sienne ou la laque. On se renfermera dans un cercle très étroit de couleurs: le bleu, le jaune indien, la terre de Sienne, le sang-dragon, la laque et la sépia, doivent faire tous les frais de votre paysage (1).

(1) Pour le paysage on ne se sert ni du carmin ni du safran.

Le vert des arbres du premier plan se composera de jaune-indien, gomme-gutte, indigo et bleu de Prusse, historié assez souvent par une addition de sang-dragon, laque ou terre de Sienne. Les arbres placés sur les derniers plans, ainsi que les montagnes, se peindront avec un mélange de cobalt, laque et jaune, dans lequel le bleu dominera; les pinceaux seront de moyenne grosseur, sans exagération, car si un gros pinceau prend beaucoup de couleur, il ne la rend pas dans la même proportion.

Maintenant, pour opérer, il faut préparer en grande quantité, sur une palette, une teinte, ou plutôt une eau teintée de jaune indien et de laque, qui doit servir tout à la fois à mouiller le papier et à représenter, quant à sa valeur, les parties les plus éclairées des nuages. On conçoit qu'elle ne doit pas être trop jaune, autrement le bleu que l'on rapportera dessus produirait du vert. Vous portez cette teinte à l'extrémité supérieure du ciel, que vous couvrez entièrement en faisant descendre la couleur, qui doit couler abondamment et pénétrer profondément dans le papier, sans avoir égard aux maisons, arbres, etc. Arrivé aux montagnes et terrains, vous continuez, en prenant la même teinte plus chargée de couleur, et vous couvrez le reste du paysage jusqu'au premier plan; rien ne doit être réservé, ni l'eau, ni les rochers, ni les troncs. Cette méthode est excellente pour répandre une harmonie, une chaleur et une transparence générales.

Vous attendez qu'il ne reste plus d'eau sur la surface du papier qui répond à votre ciel; vous couvrez alors les parties bleues avec du cobalt, et vous massez les nuages avec une teinte qui peut varier, mais qui se composera le plus souvent de laque, de cobalt, encre de Chine et jaune en faible quantité; la couleur doit être saisie par le papier qui l'absorbera promptement; vous passez de suite aux montagnes avec la teinte que j'ai indiquée, et vous descendez successivement jusqu'au premier plan, en donnant à chaque partie sa couleur naturelle. Les arbres, et en général tous les détails du paysage, doivent être faits en trois fois : la première teinte pour les arbres sera d'un vert léger, qui représentera les lumières, mais s'étendra cependant sur l'arbre entier, car il faut chercher surtout à conserver le papier uniformément humide; la seconde, plus forte, formera les masses dans la lumière, et servira elle-même de clair pour l'ombre; la troisième, encore plus compacte, à laquelle on peut ajouter un peu de gomme, enlèvera les masses dans l'ombre. On observera la même règle pour toutes les parties du paysage qui doivent être conduites en même temps. Si on peut le terminer dans une seule séance, en conservant le papier humide, il

n'en sera que mieux. Si on est obligé d'interrompre son travail, il faudra mouiller toutes les parties non terminées pour les achever.

En donnant cette méthode, je me suis proposé l'imitation des paysages de M. Hubert, qui sont connus de tout le monde ; à toutes ces indications, je dois ajouter un moyen peu connu, et qui en forme le complément, c'est de mêler du cobalt à toutes les premières teintes de votre paysage. Le cobalt est une couleur minérale qui, quoique transparente, reste sur le papier sans pénétrer ; les détails que l'on ajoute par dessus mordent facilement et ne s'y perdent pas, même quand le papier serait presque sec. Voilà les observations que j'avais à présenter sur la manière de peindre le paysage ; l'intelligence des personnes qui les liront suppléera aux détails que j'ai été obligé d'omettre, et qui m'entraîneraient loin du but que je me suis proposé.

FIN.

www.ingramcontent.com/pod-product-compliance
Lightning Source LLC
Chambersburg PA
CBHW071426220526
45469CB00004B/1439